ISBN 978-1-329-02480-9

90000

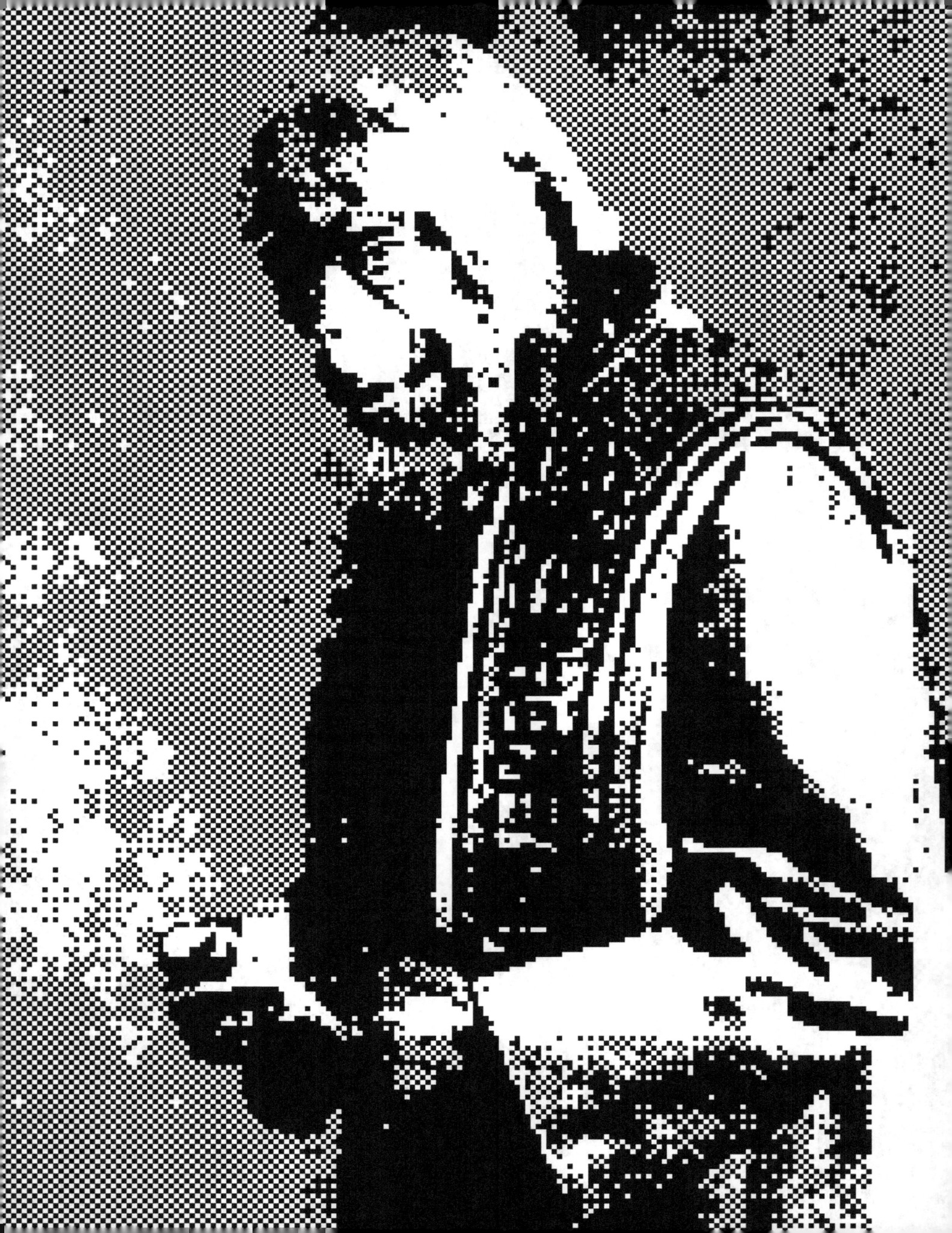

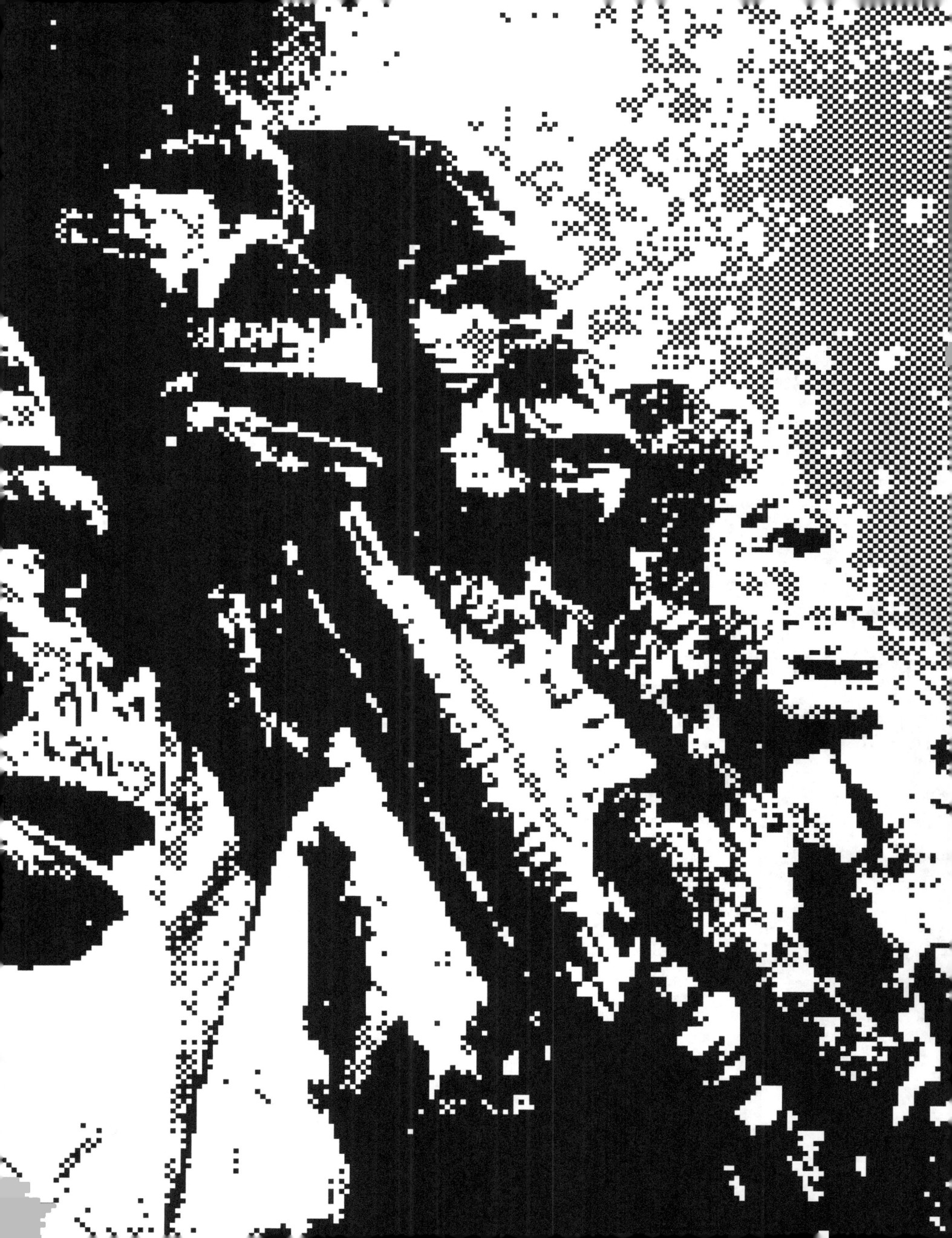

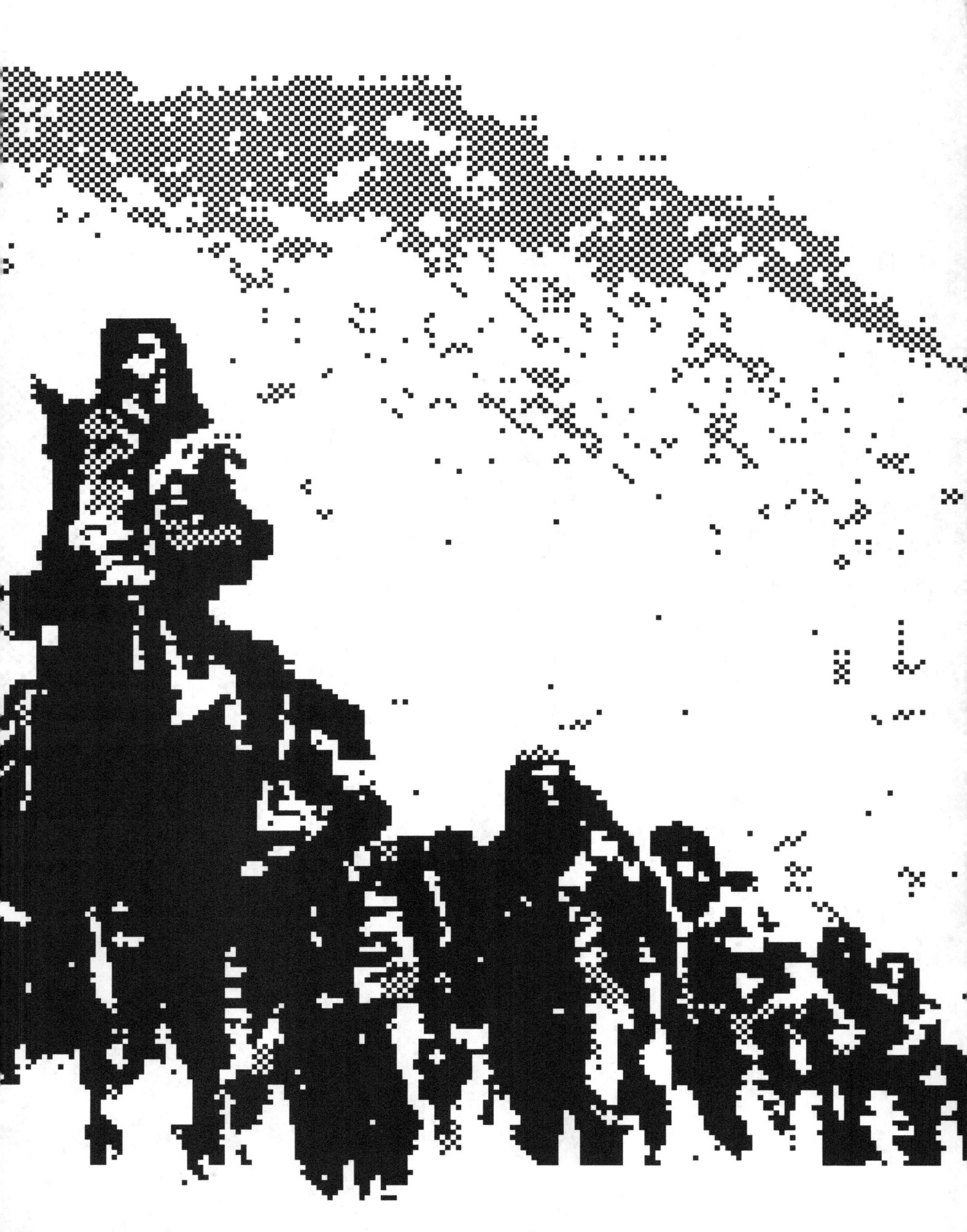

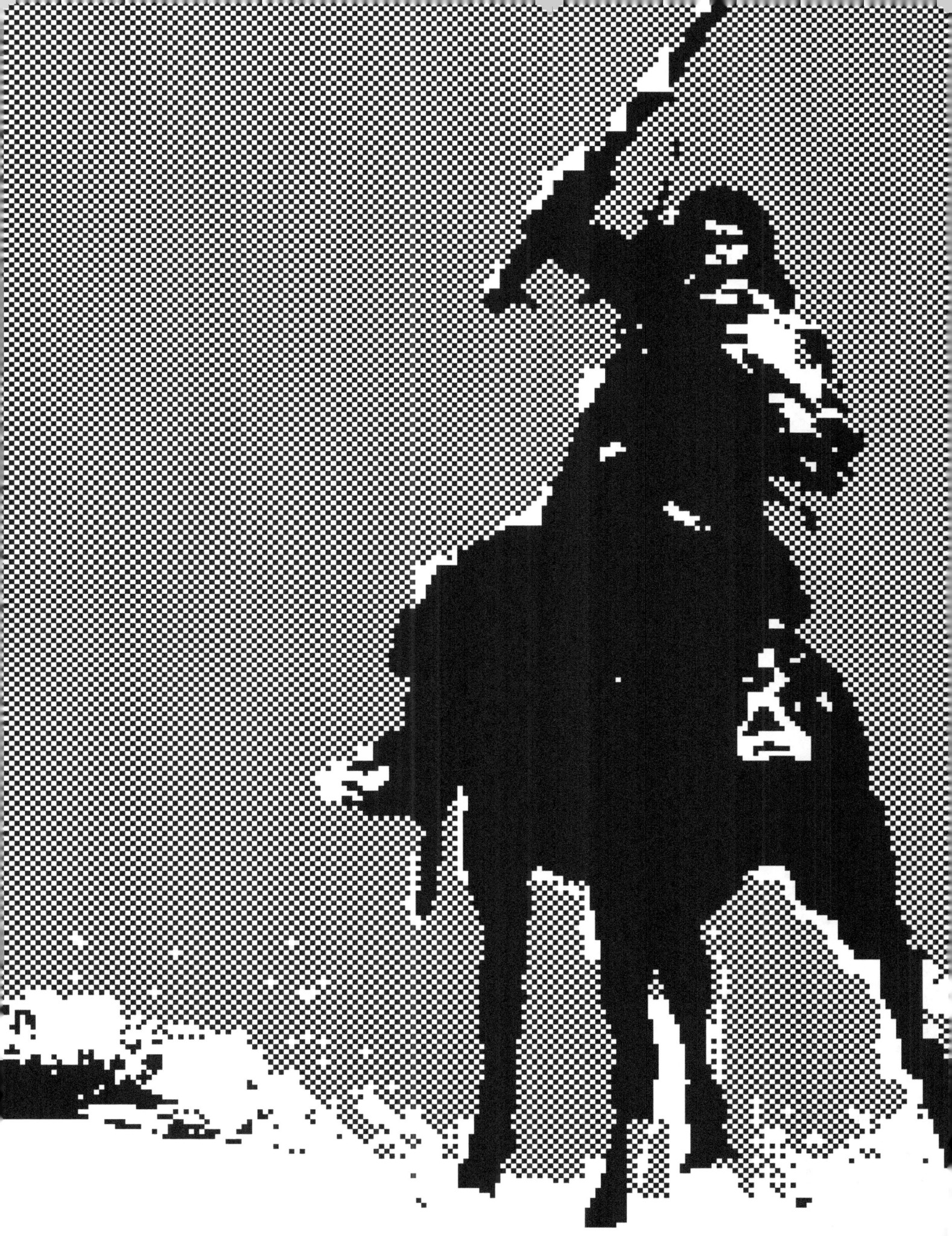

www.ingramcontent.com/pod-product-compliance
Lightning Source LLC
Chambersburg PA
CBHW080230180526
45158CB00009BB/2774